见山集

—— 视觉形象系统设计、徽标设计、招贴设计、产品设计、包装设计及综合设计全案

翁炳峰 著

化学工业出版社

·北京·

图书在版编目（CIP）数据

见山集：视觉形象系统设计、徽标设计、招贴设计、产品设计、包装设计及综合设计全案/翁炳峰著. —北京：化学工业出版社，2018.11
ISBN 978-7-122-32867-0

Ⅰ.①见… Ⅱ.①翁… Ⅲ.①美术-设计-案例-中国 Ⅳ.①J121

中国版本图书馆CIP数据核字（2018）第192381号

责任编辑：王 斌 邹 宁	装帧设计：翁宜汐 苏金勇 张 辉
责任校对：宋 夏	

出版发行：化学工业出版社（北京市东城区青年湖南街13号　邮政编码100011）
印　　装：北京东方宝隆印刷有限公司
787mm×1092mm　1/16　印张11¼　字数268千字　2019年1月北京第1版第1次印刷

购书咨询：010-64518888（传真：010-64519686）　售后服务：010-64518899
网　　址：http://www.cip.com.cn
凡购买本书，如有缺损质量问题，本社销售中心负责调换。

定　　价：128.00元　　　　　　　　　　　　　　　　　　　　　　版权所有　违者必究

WENG BING FENG

翁炳峰，1988年毕业于南京艺术学院设计学院，2012年教育部选派赴美国乔治·梅森大学高级访问学者，福建师范大学教授，高级工程师，美术学院副院长，设计学一级硕士点带头人、硕士生导师。担任全国艺术硕士教指委美术与艺术设计专业分委会委员，民盟中央美院理事，中国包装联合会设计委员会全国委员，《中国设计年鉴》编委，《国际时尚设计与管理》杂志编委，福建省包装设计协会副主任，福建美术家协会理事，福建省海峡文化创意产业协会专家委员会委员、担任第十四届亚洲艺术节国际招贴海报大赛评委。

2014年作品入选第十二届全国美展（中国文化部、文联、美协），2010年全国道路交通安全宣传挂画比赛获一等奖（全国文明办、公安部），2001年中国国际电脑艺术设计展（中国美协），2011~2015年二十余件作品分获"中国之星"最佳设计奖、优秀奖（中国包协），2017年第七届海峡两岸信息服务创新大赛，暨福建省第十一届计算机软件设计大赛获一等奖（福建省宣等七部委）等奖项。

在《装饰》《艺术设计》《美术与设计》《福建师范大学学报》等刊物发表论文二十余篇；出版《图形创意》《设计与制作》等5部教材与专著。

2005年获"白金创意"全国大学生平面设计大赛和全球华人设计比赛"靳埭强设计奖"未来设计师大奖优秀指导教师奖，2007年指导学生参加"首届全国大学生艺术展演活动"获金奖（教育部），2014年指导学生参加"第一届中国青年运动会"设计元素大赛获银奖、二项铜奖、三项优秀奖和若干项入围奖，2015年指导学生参加"第二届丝绸之路电影节"设计元素大赛获铜奖、优秀奖和入围奖，第十二届"中国之星"设计奖优秀指导教师奖，2017年指导学生参加"福建省第五届大学生艺术节"比赛荣获一、二等奖（设计作品《磐石》荣获一等奖，《武侯佳韵——三国文化延伸立体书》荣获二等奖），2018年设计作品《磐石》荣获第五届大学生艺术展演三等奖（教育部），2018年指导学生参加"学习贯彻十九大精神，我们迈向新时代"主题平面公益广告，七件作品获二等奖，一件作品获三等奖（一等奖空缺）（福建省宣、教工委、文联）等奖项。

主要项目：

中国工艺美术节徽标与视觉形象系统设计
第三届全国舞剧观摩演出（比赛）视觉形象系统设计
第一届全国青年运动会招贴海报设计
法国"LODLA"香水品牌系列包装设计
福建省第十六届运动会觉形象系统设计
福州地铁视觉形象设计、导示系统设计、安全动画片（6集）设计与制作
福建永春老醋"桃溪"品牌CI策划（中国四大名醋之一）
福建省第十届老健会视觉形象系统设计
福建三明君子峰国家自然保护区徽标与视觉形象系统设计
福建省政府研究中心徽标与视觉形象系统设计
福建省科技厅徽标与视觉形象系统设计
福建师范大学徽标与视觉形象系统设计
福建师范大学110周年校庆徽标与视觉形象系统设计
福建汤都水城休闲中心徽标与视觉形象系统设计
福建省社会科学界联合会标志设计
闽侯民本村镇银行徽标与视觉形象系统设计
福州闽剧大观园CI策划
福建应用技术学院徽标与视觉形象系统设计
福建云际体育酒店徽标与视觉形象系统设计
福建台诚食品有限公司CI策划

回归设计的本源 李立新

这是一个设计超速发展的时代，也是一个非物质的数码设计与交互设计泛滥的时代。在这样一个时代，设计早已成为一门显学，不再需要专家呼吁和社会扶植，不再缺少媒体效应，缺失的是真实的实体，甚至连设计最基本的"物质性"，也变得不可"触摸"起来。

在这个被称为急剧转型的时代，早先教育中"商标设计""招贴设计""包装设计""产品设计"等实体的有效训练性正在丧失。在设计一片繁荣的背后，缺乏物质和现实实体的基础，问题是，尽管设计已进入互联世界，作为设计家，无论是谁，在把握时机，审视自身所处的社会、生活、环境的同时，也要将自己拥有的设计能力付诸实践，这种设计能力需要经过系统的真实训练。而现在这种训练正在萎缩，即便有也不够充分。

面对这样的现实，本书作者作为设计主体，其关注点、工作领域和最终成果，都属于真实的设计实践和设计文化范畴，是经过严格的基础训练，借助于相关的科学操作工具的知识修养，他们扮演的角色已有别于传统的设计家，但却未脱离"真实的实体"。本书从本地的、节日的和日常生活的视觉形象系统设计案例开始，本地即是一种界面，本地的设计受到整个世界互动的影响，不是一个封闭的地域性设计，而是一个连接的世界，是本书设计者的一个起点。而节日的设计反映出运动会、美术节中个人能力与生命和艺术的作用，设计者是社会的一部分，也是运动与生命的参与者与体验者，他们的积极参与创作，促进一个地区的文化环境的变化。而更多的是日常生活的设计，各式各样的对话，老龄化、地铁行、食品问题，为周围的社会创新提供方便与社会创新的推广。

本书的设计案例均强化了作者的设计能力，设计能力是设计家的天性。但是，由于技术时代与生活环境的变化，这些能力可能会提高，也可能会减弱，我们看到，专业教育的一个重要任务就是提高这个能力，有多种方式，最直接有效的是通过项目创造相关条件，使各种技术、知识、文化参与其中。这些案例表明，这是当前设计教育不可忽视的、行之有效的途径。

翁炳峰先生早年毕业于南京艺术学院，在南艺的历史上，陈之佛、罗尗子、张道一等先生培养了一大批杰出的设计家和理论家，他们在各自的工作中为中国设计做出了非凡的贡献。翁炳峰是个勤于工作、善于思考、努力实践的人，他将本书取名《见山集》，顾名思义，颇有禅宗之意。其中的三重境界正是其设计历程的真实体验，涉事之初，设计的许多事物懵懵懂懂，所见均是真实的物质和功能。随之却是虚幻、模糊起来，彷徨、迷惑，设计已非单纯的形、色、功能、物质，多了理性的、交叉的、复杂的思考。而在洞察设计之事后，有了一个更清晰的彻悟，明白了追求和弃舍，这时，他找回了设计的本源：设计还是真实、实体和物质，但却有了另一种内涵的存在了。

　　中国设计历史源远流长，而近百年来一直是向西方学习，这个学徒期很长，还未出师，这是中国近代以来设计的一条主线。而西方设计在工业化后期出现了诸多问题，需要我们辨析，于是，许多设计家提出学习中国的传统，从中国传统设计中寻找中国设计的出路。我曾提出中国设计的第三条道路，即"向大自然学习"，大自然是设计取之不尽的源泉。综合起来，这三条道路可以齐头并进，共同创造中国设计新的时代。所以当我看到翁炳峰先生的这一作品集，颇觉欣慰，主要是看到了实践者的努力，中国设计的前进，需要这样的探索与实践。

　　是为序。

<div style="text-align:right">

李立新[1]

南京艺术学院

2018年7月24日

</div>

[1] 李立新　国务院学位委员会设计学科评议组成员，南京艺术学院教授　博士生导师

目 录

壹	视觉形象系统设计	_ 001
贰	徽标设计	_ 079
叁	招贴设计	_ 087
肆	产品、包装设计	_ 113
伍	综合设计	_ 147

视觉形象系统设计

它是运用系统的,统一的视觉符号形象系统。视觉形象系统是静态的识别符号,具有形象化、具体化的传达方式。具有项目多、层面广、效果直接的特点。视觉形象系统设计属于CIS中的VI,用完整体系的视觉传达,将政府公益活动宗旨、企业理念、文化特质、服务内容、企业规范等,以抽象语意转换为具体的符号概念,塑造出独特的视觉形象。视觉形象系统分为基本要素系统和应用要素系统两方面。

视觉形象系统设计是最外在、最直接、最具传播力和感染力的设计。以形象标志的基本要素,强力视觉形式语言及管理系统有效地展开,形成政府、企事业固有的视觉形象。透过视觉形象折射出政府、企事业所传递的理念、精神、文化有效地推广其公益活动、企业产品的形象和知名度。使政府、企事业的基本精神充分地体现出来,而被大众接受。运用统一的视觉形象系统,使受众实现对政府、企事业单位或产品品牌形象快速得到识别与认知,打造现代化国际性的开放政府与企业的品牌形象。在政府、企事业对外宣传和企业识别上能产生有效、最直接的作用,从而树立独特的视觉形象系统。

92中国工艺美术节　视觉形象系统设计

中国工艺美术节
CHINA ARTS AND CRAFTS FESTIVAL' 92

92中国工艺美术节是一个大型的国际性活动，工艺美术节聚集世界各地工艺美术团体、大师工艺美术家进行工艺技术交流，是工艺美术界的一次空前盛会。

节徽设计以工艺美术视觉艺术（眼睛）为原形，融一只腾飞的鸽子为同构，寓旨福州市政府举办的中国工艺美术节"放眼未来，飞向世界"，也昭示福州将如白鸽一样展翅飞翔。节徽中蕴含甲骨文"艺"字，"工艺"美术首写拼音字母"G""Y"整合设计轻盈、内涵丰富，具有现代设计简约之美。

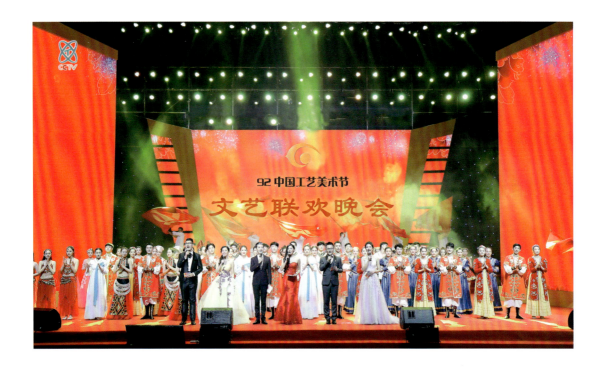

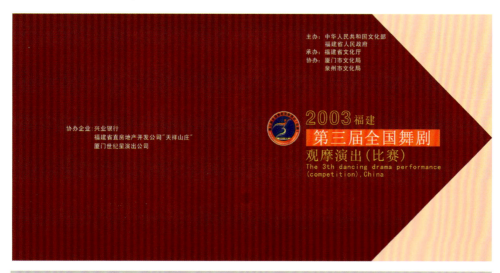
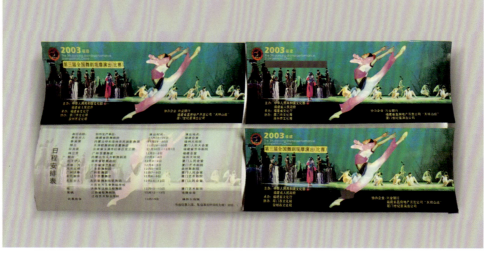

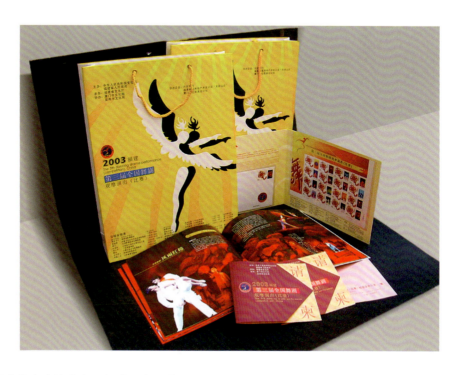

第三届全国舞剧观摩演出(比赛)_视觉形象系统设计

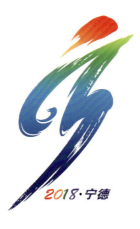

福建省第十六届运动会
The 16th Games of Fujian

福建省第十六届运动会 — 视觉形象系统设计

福建省第十六届运动会于2018年10月在美丽城市宁德举行，宁德自然环境依山傍水、红土地、绿水青山、海洋视觉元素与运动会徽标中的红、绿、蓝三种颜色相对应。

吉祥物"福福、宁宁"卡通形象，含"山之海"视觉元素，将运动装的"福福"携身着宁德地区畲族服饰的"宁宁"，塑造欢快轻盈的运动员形象。卡通反映了宁德地区地域文化和省运动会的特点，体现了民族团结，山海协作的精神，唱响"相约三都澳，逐梦新时代"的主题。

宁德是习近平总书记来福建工作的第一站，办好福建省第十六届运动会有着特殊的意义。翁炳峰教授领衔的形象系统设计团队，早于2017年率先介入运动会的前期设计筹备工作，进行了实地调研，查阅大量有关宁德历史、人文环境、自然地貌、民俗审美、生活方式等，从中寻求提取视觉形象设计元素，以徽标、吉祥物、主题口号为衣钵，学习习总书记"绿水青山就是金山银山"的重要讲话，理出福建省第十六届运动会的视觉形象构建理念"激情、清新、时尚"，经与运动会筹委会各部门的多次沟通，设计定位显而易见，为系统设计解决关键性问题。团队始终围绕这一思路，从徽标、标准字体、辅助图形（三都澳渔港）的缤纷动感，清新色调，口号字体的轻盈节奏，不同的运用组合无不给人以激情、清新时尚、运动感之美，塑造了富有宁德地域特色的"青山绿水"福建省第十六届运动会的视觉形象系统。

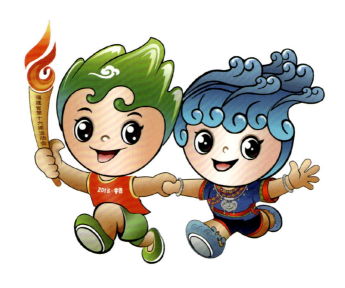

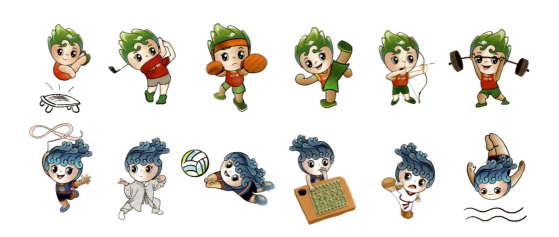

福建省第十六届运动会 — 视觉形象系统设计

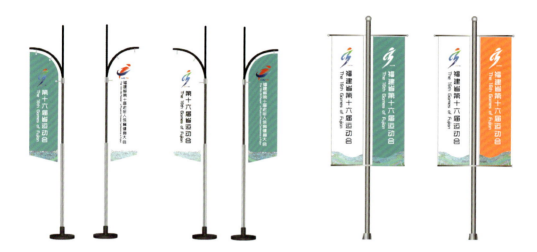
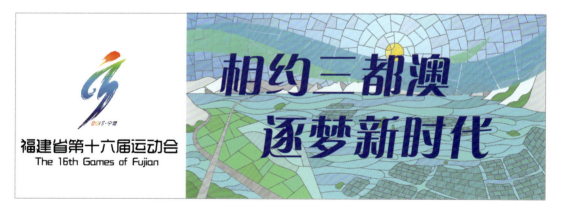

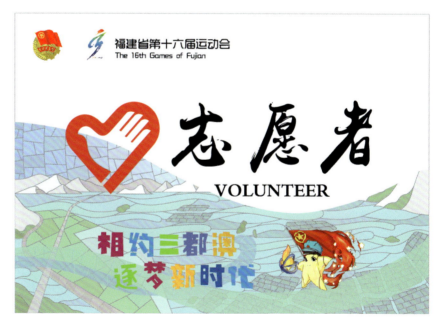

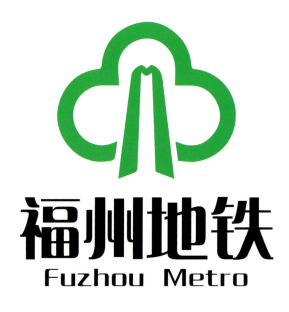

绿色地铁　幸福穿梭

福州地铁VI、导向、动画片（六集）、主题车厢设计＿视觉形象系统设计

榕冠参天，是对生命的礼赞！福州地铁视觉形象传达以绿色为主调，贯以清新榕城。

福州是有着5500多年文明史，2200多年建城史的国家历史文化名城，环山临海，钟林毓秀……闽江畔。在2010年中国36个城市环境评比，福州以综合得分最高，荣膺"宜居城市"榜首。地铁带来交通便利的同时，百姓期望以"榕树精神"树立良好的视觉形象，成为城市公共空间的文明风尚，更是宜居有福之州，游人畅赏榕城所必需的"城市名片"，搭乘"开往春天的地铁"香风轻渡……

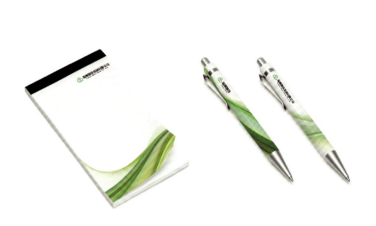

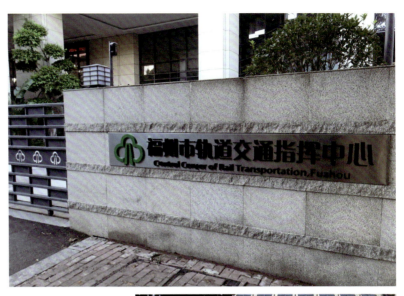
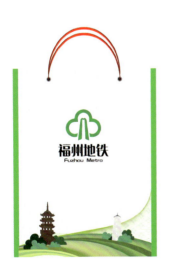

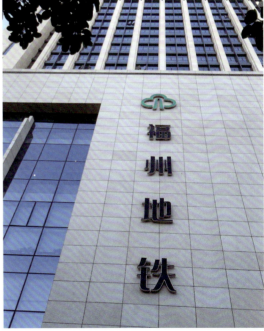

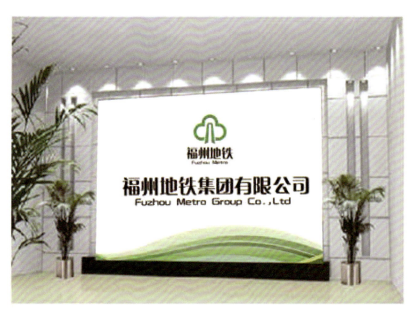
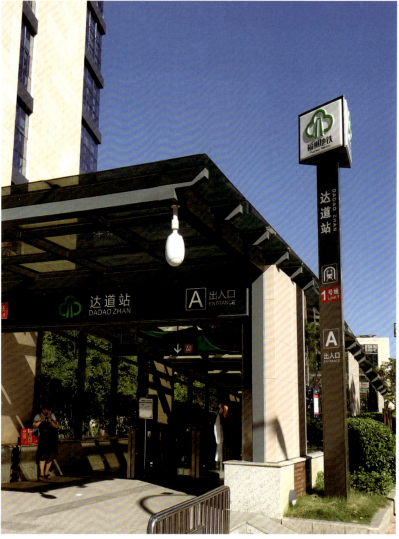

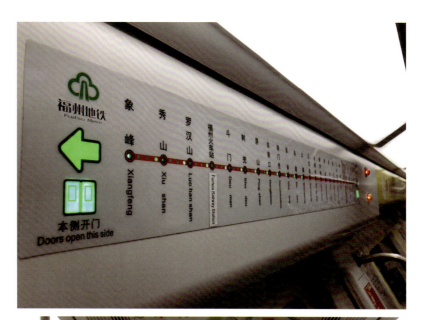

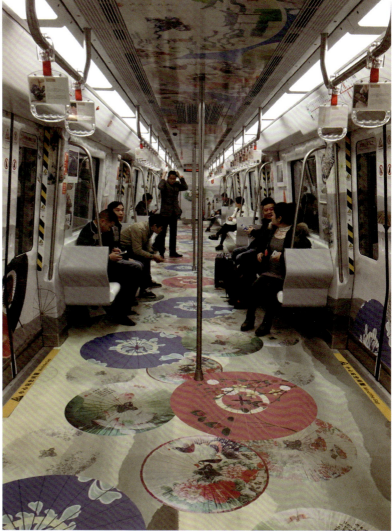

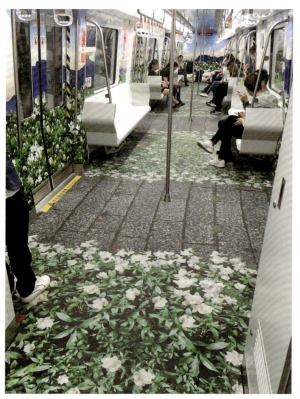

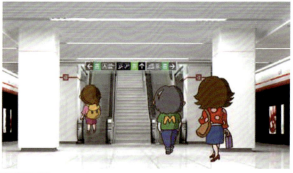

"生命高于一切"。设计团队为福州地铁安全设计了6集二维《安全动画片》,以扁平化的表现手法,简明扼要地表达安全出入乘坐地铁的相关规定。设计宗旨:"安全就是生命,责任重于泰山",给福州地铁筑起绿色屏障、共铺绿色通道。

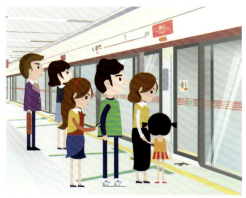

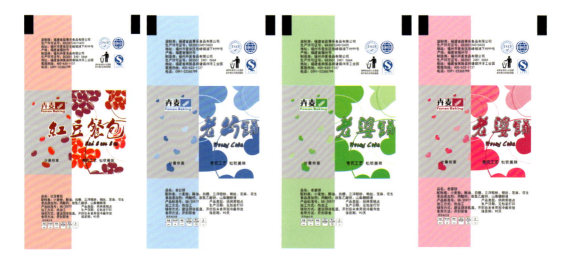

福建卉麦食品有限公司_视觉形象系统设计

宏顺通勤

宏顺通勤_视觉形象系统设计

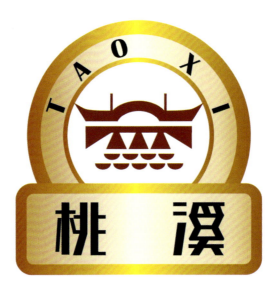

 中国四大名醋：永泰"桃溪"老醋、山西老陈醋、镇江香醋、保宁醋。

 2015年设计团队对"桃溪"品牌永春老醋进行了策划，主要从企业经营理念、文化、视觉系统、产品的包装，做了全面的整改。视觉形象系统对"桃溪"标志（商标）和体验馆重新设计，与经营模式相结合，建立了老醋特色的VI识别系统。同时为企业产品开发增加了四个品种系列，并对应进行了包装设计，形成了新的视觉形象系统。

永春老醋"桃溪"品牌策划＿视觉形象系统设计

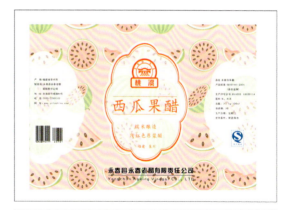
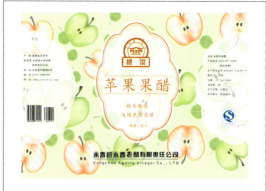

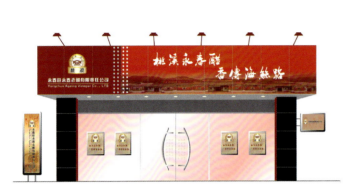

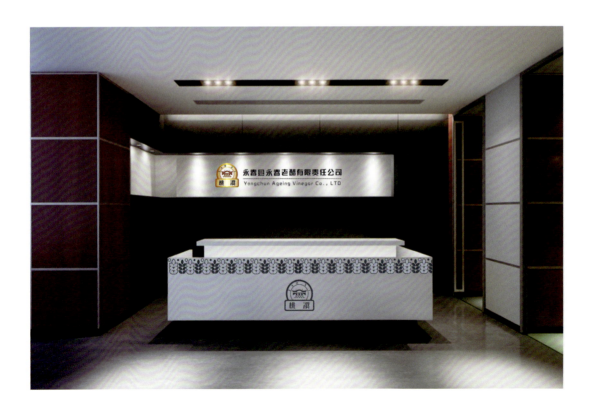

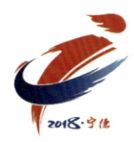

福建省第十届老年人体育健身大会
The 10th Old People's Physical Fitness Conference in Fujian

福建省第十届老年人体育健身大会 _ 视觉形象系统设计

欢乐老健会 幸福新福建

福建省第十届老年人体育健身大会
The 10th Old People's Physical Fitness Conference in Fujian

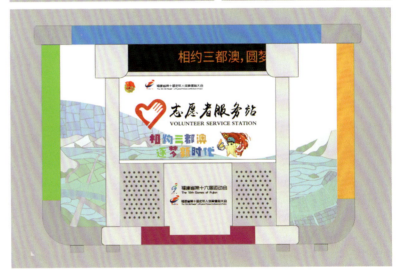

福建省科技厅
SCIENCE AND TECHNOLOGY OFFICE OF FUJIAN PROVINCE

福建省科技厅 _ 视觉形象系统设计

福建省科技厅属于政府单位,标志以福建"闽"字简称入手,将"门"与纳米结构同构,"虫"为碳结构,同科技厅含义一致,以蓝色象征遨游科学之海洋。该视觉形象系统以规范、严谨、理性的思维展开。

闽剧大观园：源由闽剧是地方戏剧，闽剧与现代生活方式相结合，尚属首例，标志以"闽"字结合福州民居建筑燕尾脊和闽剧脸谱形象构成。将闽剧传统元素提炼，应用于大观园的业态，尽显闽剧之形象魅力。

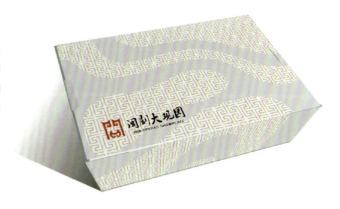

闽剧大观园 _ 视觉形象系统设计

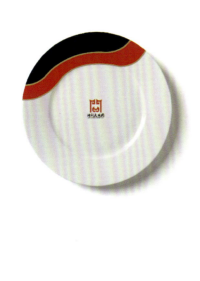
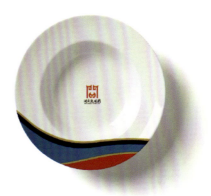

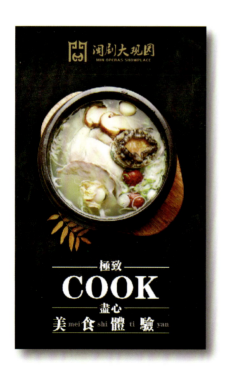
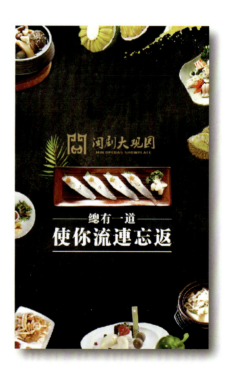

标志取"应用"二字统一体，汇于"乾卦"符号，学校科学楼建筑外观"学位帽"构成科学之"宝藏"，取之宝石蓝的设计，内涵丰富，积极向上形象对应。

视觉形象系统完全一改传统的学校形象视觉设计模式，沿用科技开拓、现代时尚的方向，独树福建应用技术学院的形象。

福建应用技术学院 _ 视觉形象系统设计

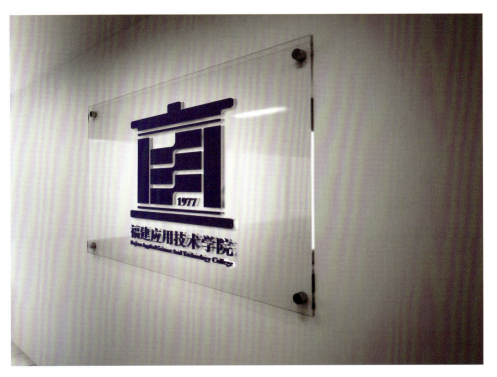
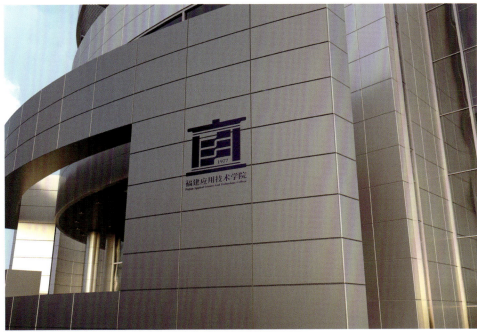

　　　　110周年校庆，徽标以福建师范大学校标志和新老校区标志性建筑构成。校庆视觉形象系统，以节日喜庆红色调，将现代表现手法与百年深厚的历史文化相结合，展现新师大、新面貌。

福建师范大学110周年校庆 _ 视觉形象系统设计

福建师范大学 _ 视觉形象系统设计

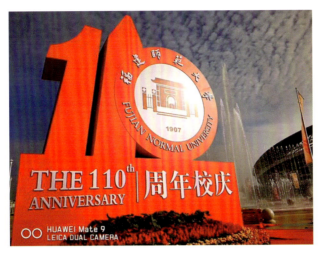
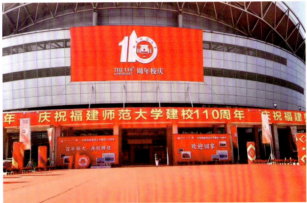

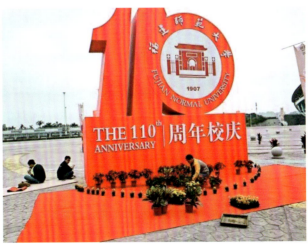

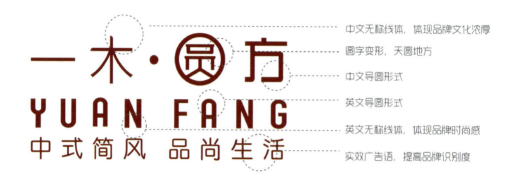

———— 中文无衬线体,体现品牌文化浓厚
———— 圆字变形,天圆地方
———— 中文导圆形式
———— 英文导圆形式
———— 英文无衬线体,体现品牌时尚感
———— 实效广告语,提高品牌识别度

"贡品轩——木圆方"品牌 _ 视觉形象系统设计

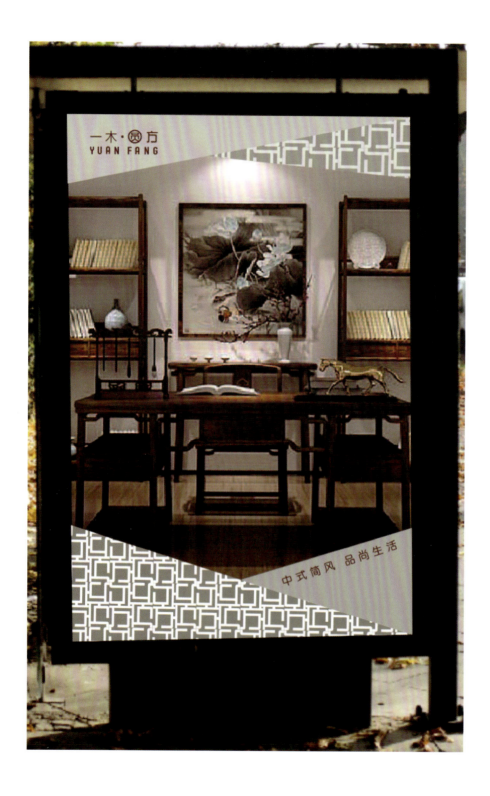

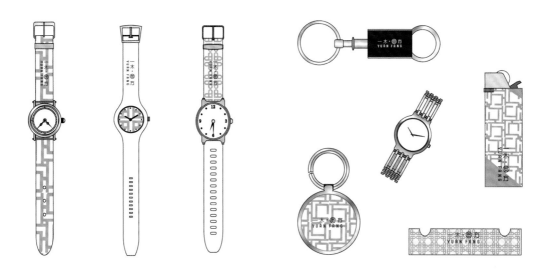

中国古典红木家具之都，莆田仙游第一品牌贡品轩，2015年委托设计团队进行新古典主义"一木圆方"的品牌视觉形象系统规划。自标识创立到形象视觉系统建立、推广，始终坚持新古典主义中式简约风格，使产品与形象推广、语言表述合拍统一，让营销策划清晰可见。

 福建台诚食品有限公司

福建台诚食品有限公司策划 _ 视觉形象系统设计

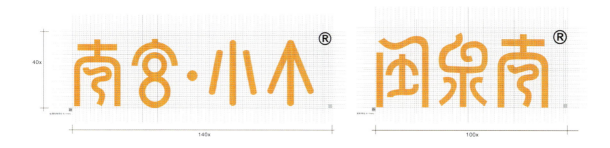

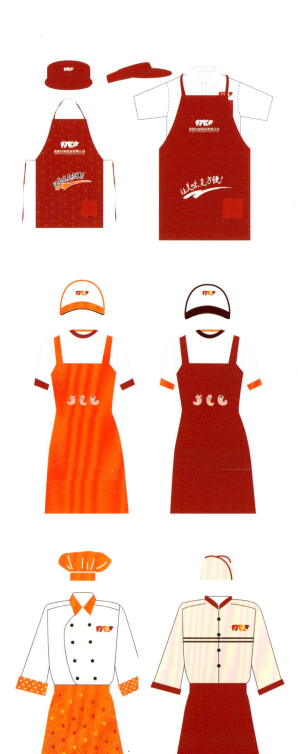

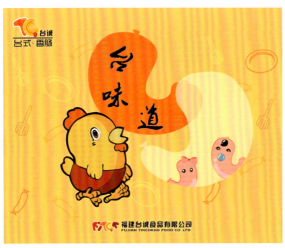
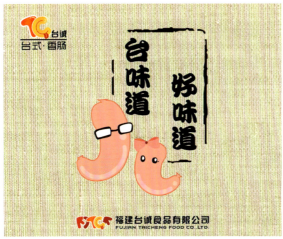
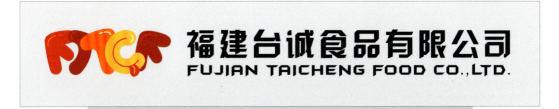

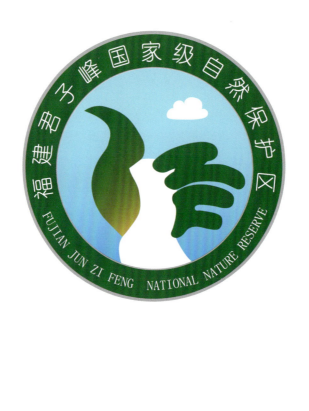

福建君子峰国家自然保护区 _ 视觉形象系统设计

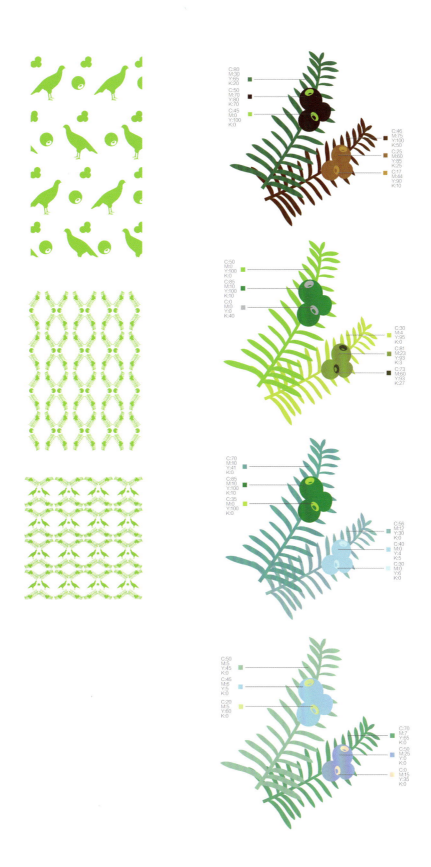

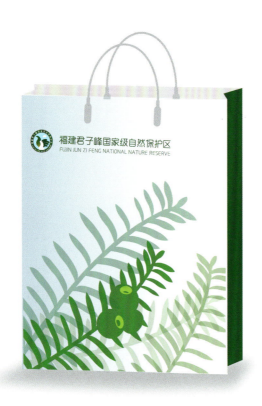
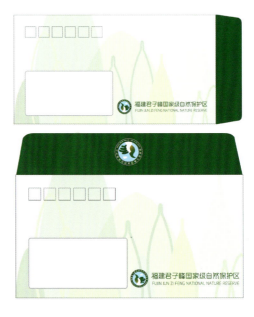

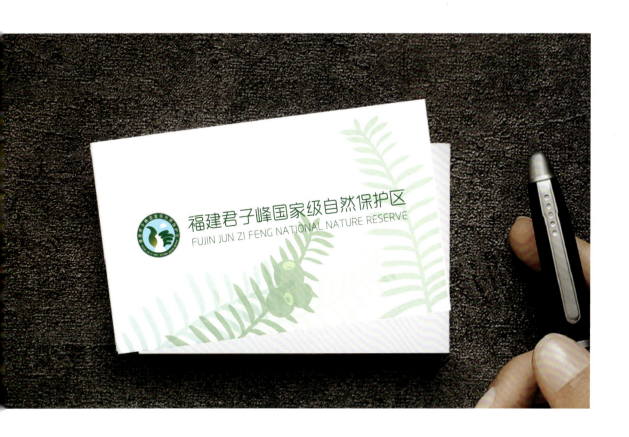

君子峰国家自然保护区，视觉形象系统设计建立在人与自然关系上，人为主体是保护之形象（手）与国家一级保护动物黄腹角雉、植物红豆杉、君子峰和良好的生态环境相融合。青山、绿水、蓝天、白云、人、鸟、动物、植物，广袤的自然生态，亲近、轻松、自然和情感是视觉形象设计不可或缺的设计要素，才能营造人与自然共生和谐的视觉形象系统。

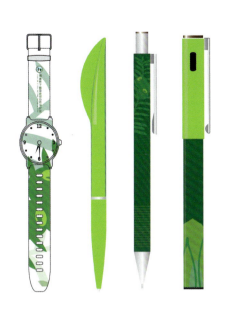

合同书
Contract Book

姓名： 编号：

编号	名称	件数	页数	编号	名称	件数	页数
1				1			
2				2			
3				3			
4				4			
5				5			
6				6			
7				7			
8				8			
9				9			
备注							

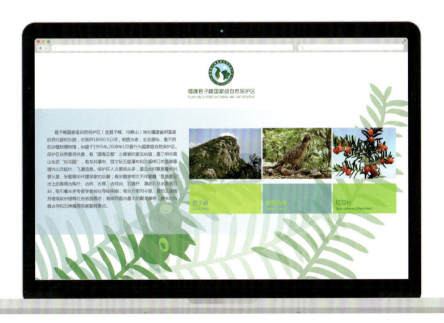

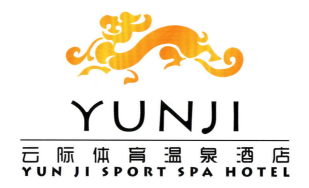

云际体育温泉酒店 _ 视觉形象系统设计

"云际"是云龙飞驰天地间,云龙苍劲有力,"云纹"象征云龙在云中。酒店集体育、健康、养生、水疗、休闲综合功能,视觉形象系统设计以中国传统"养生之道"文化为主脉,视觉形象元素主色取之金色辅以棕色系,涉及五行金生火之意,力显高贵典雅之范。

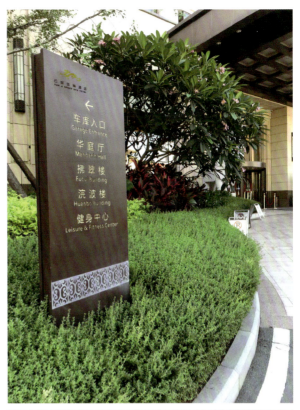
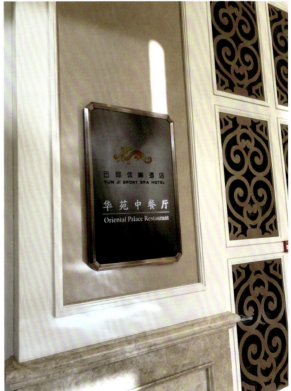

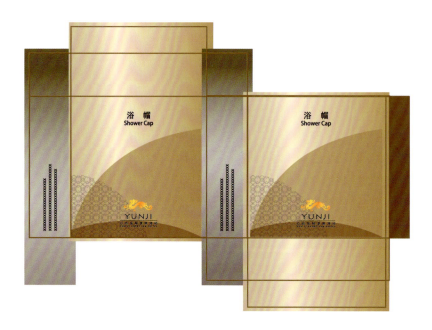

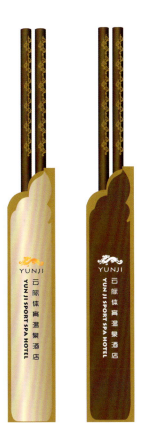
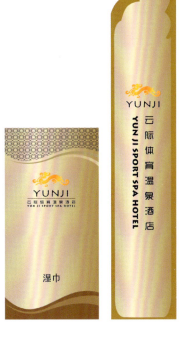

知止掇金 _ 视觉形象系统设计

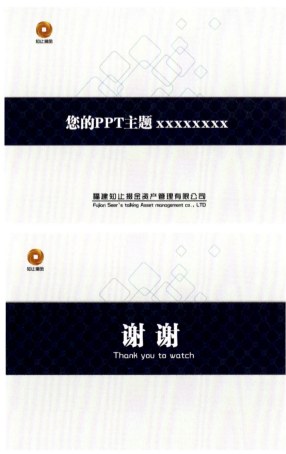

福建知止掇金资产管理有限公司
Fujian Seer's talking Asset management co., LTD

知止掇金
祝您马到成功

☎ 123 456 7890

首 页	了解产品	应用方案	服务支持	招商加盟	新闻动态	关于I-TONE
	设计思想	常见问答	加盟流程	行业新闻	公司简介	成功案例
	产品理念	相关下载	营销网络	企业动态	发展历程	多彩生活
	开发历程	招商手册	经营理念	企业文化		文化娱乐
						员工之家
						企业之窗

知止掇金
祝您马到成功

知止掇金最新动态：知止掇金参展第十六届"亚洲金融峰会"　　　　　　　更多动态》

知止掇金　　　　　知止掇金　　　　　知止掇金　　　　　知止掇金
正在推广…　　　　即将上市…　　　　敬请期待…　　　　敬请期待…

点击：快速查询离您最近的知止掇金（服务热线123 456 7890）营销网络　　　　　　　　关于I-TONE

京/津/冀/陕/滇/辽 苏/闽/新/藏/宁/青 渝/川/湘/黔/桂/蒙 粤/沪/鄂/豫/鲁/吉 TM离线　　浙/琼/皖/赣/甘/晋/黑 TM离线

电话：1234-12345678　87654321　　传真：4321-11223344　　地址：xxxxxxxxxxxxxxxxxxxxxxxxxxxx
Copyright © 2015 XXXXXXXXXXXXXXXX　版权所有

福州市梅峰小学_视觉形象系统设计

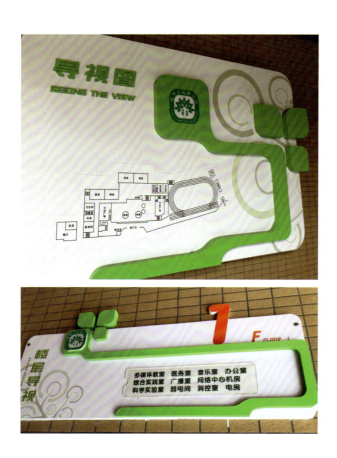
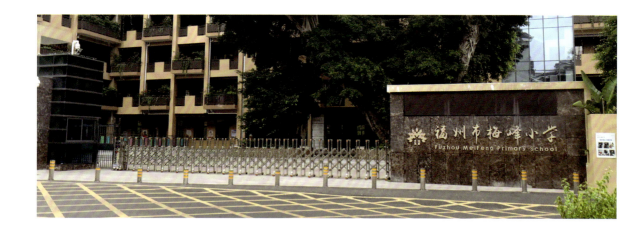

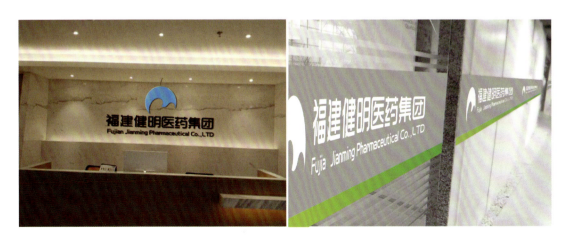

福建健明医药集团_视觉形象系统设计

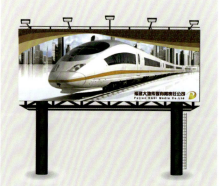

福建大地传媒有限公司 _ 视觉形象系统设计

福建海丝之路文化创意发展有限公司_视觉形象系统设计

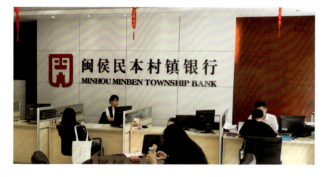

闽侯民本村镇银行 _ 视觉形象系统设计

徽标设计

徽标又称为LOGO、标志、商标，承载着现代企业的无形资产，是企业综合信息传递的媒介。它是企业CIS战略的最主要组成部分，在企业形象传递过程中，应用最广，出现频率最高，也是最关键的元素。企业强大的整体实力，完善的原理机制、品牌产品信息，都被涵盖其中，通过不断的刺激传播，给人留下深刻印象。

徽标以单纯、显著、易识别的形象符号为表达语言。方寸之间蕴含其意义、感情和指令行为等。高明的设计师往往超越常人的思维，与政府、企业、个人理念、文化诉求找到符号赋予的切合点。其艺术审美达至：符号美、特征美、凝练美、单纯美、精练极致，经典永存。

徽标设计

徽标设计

徽标设计

招贴设计

又名"海报"或宣传画，公共场所发布，国外称之"瞬间"街头艺术。分为社会公共招贴（非营利性）和商业招贴（营利性）。

招贴设计，由三个基本要素构成：图形、文字、色彩。

图形无国界，是冲破语言障碍传递信息的最好媒介，是招贴设计中最重要的表达因素之一。设计者往往将图形与主题联系起来，以创意为先导，通过感情和理性碰撞，实现与抽象的情感升华，把主题信息视觉符号化，诉求形象化，概念直观化，达到视觉传授的特定功能，让"图形说话"是招贴设计的最高境界。

文字作为招贴设计的重要表达因素之一，有单独或与图形结合。好的文字表达力，对于招贴画来说可以起到"画龙点睛"的作用，构成招贴设计，给人以风趣、诙谐、幽默之美感。文字在与图形结合时字体设计尤为重要，它们之间是血与脉的关系。

招贴设计离不开色彩，色彩带有强烈的个人情感与兴趣，能引起人们关注并传递信息。根据招贴设计的主题思想，色彩形成不同的搭配，有助于烘托主题，加强招贴画的情调、渲染和意境的创造。从而引起观者的感情共鸣，留下深刻印象，达到招贴画诉求目的。

优秀的招贴设计往往能表达其主题思想。这就需要通过图形、文字、色彩的完美表现，恰如其分地各尽所能，发挥创意的灵感作用，才能碰撞出经典的招贴设计。

勿埋 _ 招贴系列设计 入选第十二届全国美展

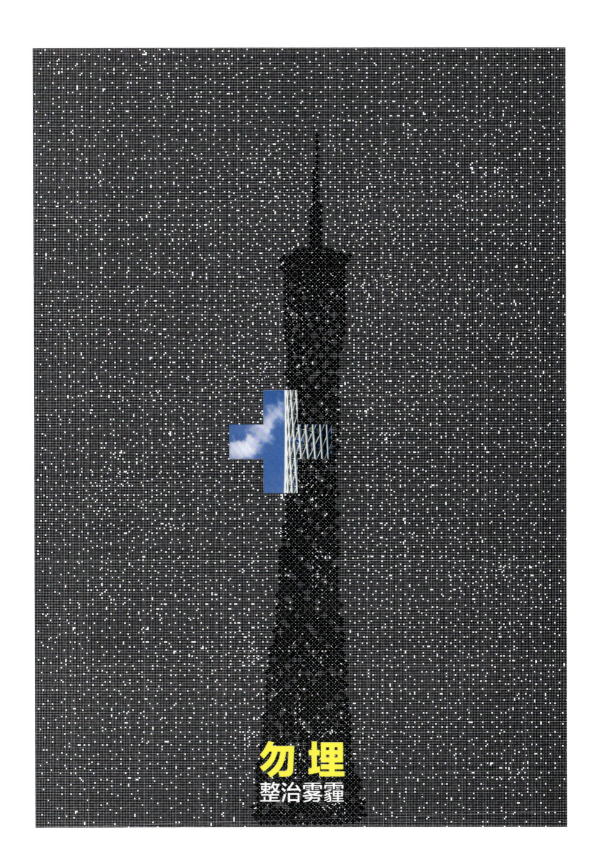

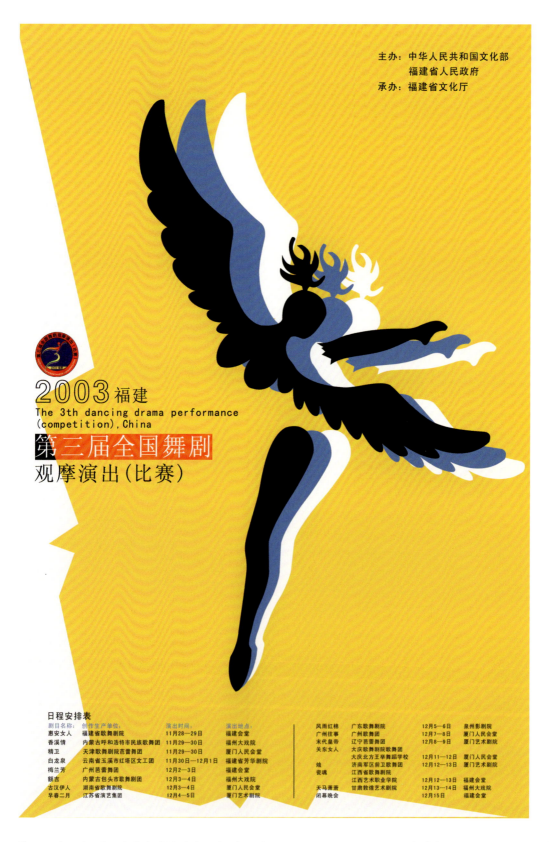

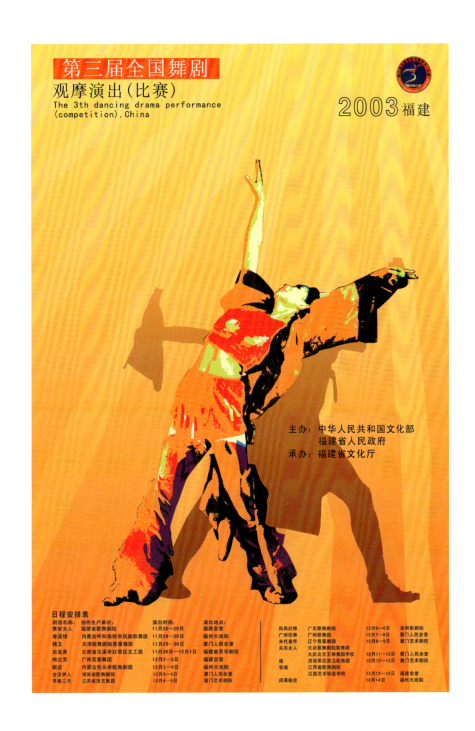

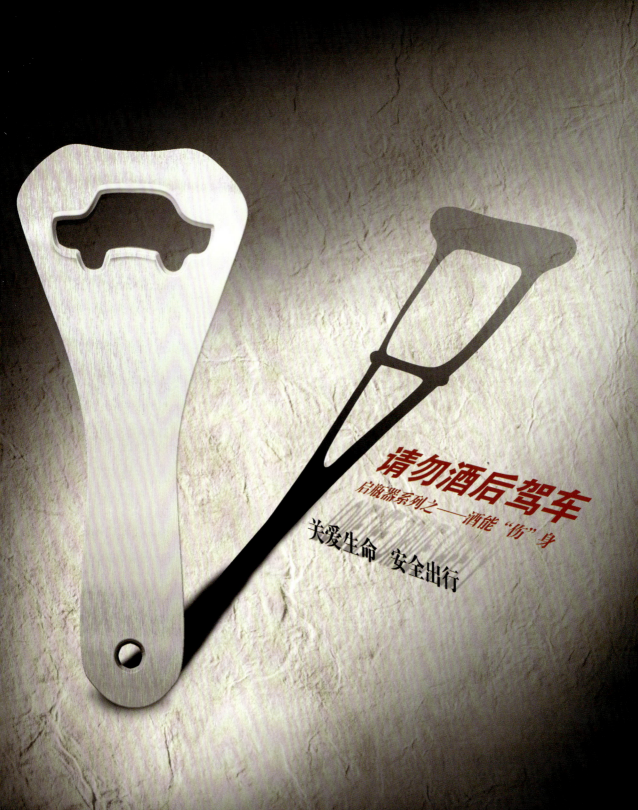

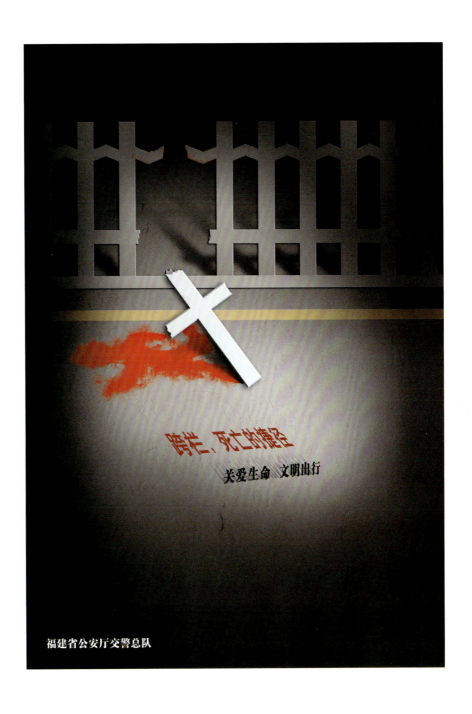

关爱生命,安全出行 _ 招贴系列设计　　　　2010全国文明办、公安部 获一等奖

酒后不驾车
Dont't drive after drinking

福建省公安厅交通警察总队

酒后不驾车 _ 招贴设计　　　　　　　　2010全国文明办、公安部　获二等奖

就餐须知_招贴系列设计　　　　　　2001入选中国国际电脑艺术设计展（中国美协）

保护环境_招贴系列设计　　　2005全国第一届大学生艺术展演　获金奖　李森寿/导师：翁炳峰

流行 _ 招贴设计　　　　2003白金创意　获评委奖　刘雁/导师：翁炳峰

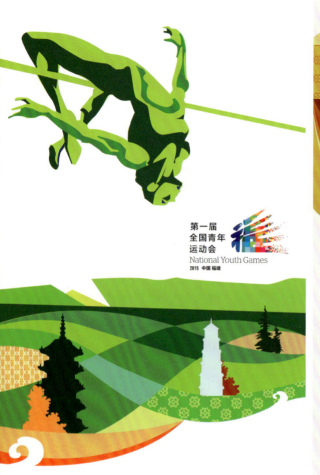
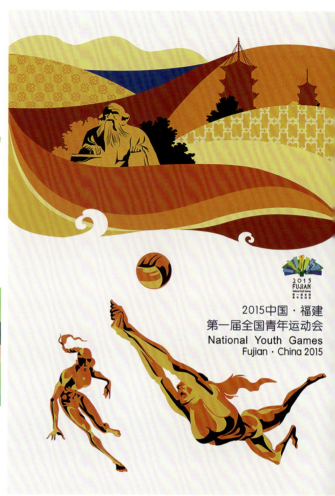

第一届全国青年运动会_招贴系列设计之一　　　　获银奖　翁宜汐、刘耀、汤博云/导师：翁炳峰

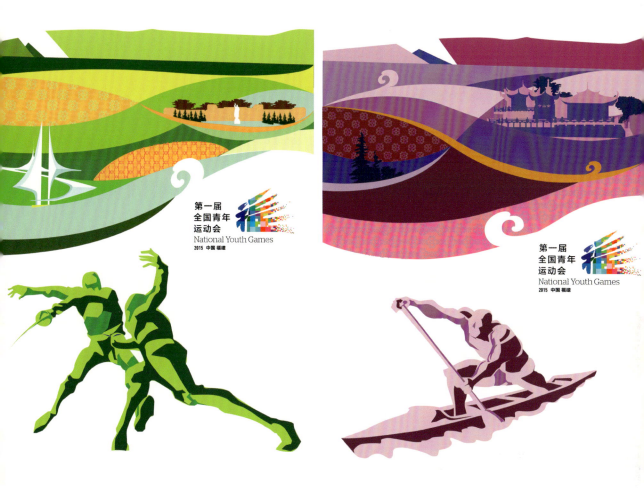

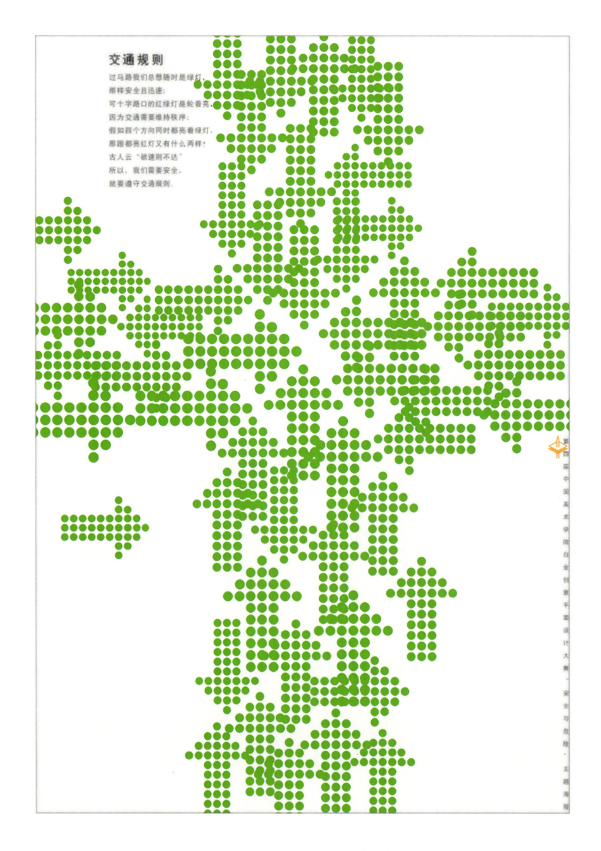

交通规则 _ 招贴设计　　　　　　　　　　　　　2004白金创意　获银奖　蔡凌华/导师：翁炳峰

梦想_招贴设计 2005全国"扶贫行动" 获铜奖 郭凯/导师：翁炳峰

2015中国·福建
第一届全国青年运动会

National Youth Games
Fujian · China 2015

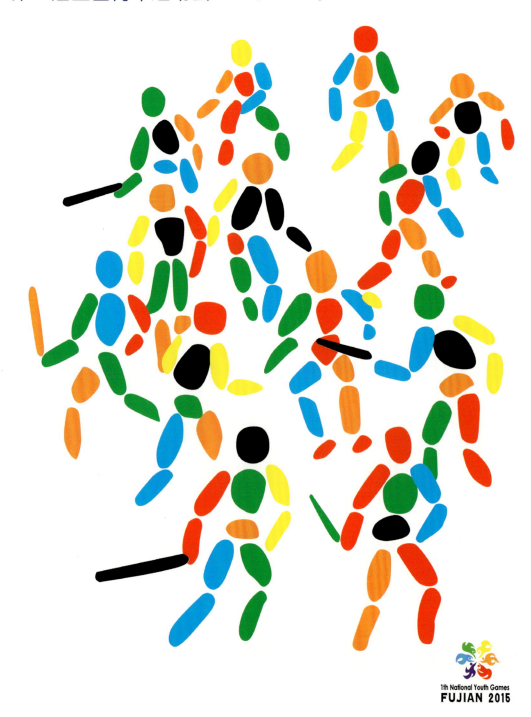

1th National Youth Games
FUJIAN 2015

第一届全国青年运动会 _ 招贴系列设计之二 获铜奖 翁宜汐、刘耀、汤博云/导师：翁炳峰

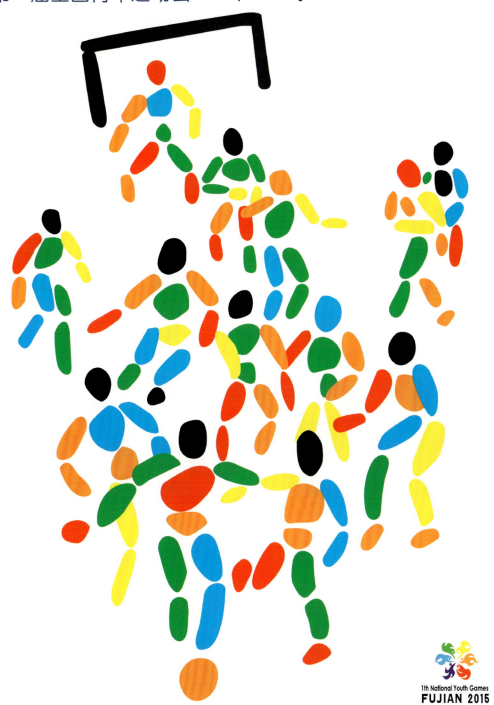

虚伪贪婪
自私欺骗
无知愚昧
凶残现实

文明的面具

文明的面具 _ 招贴设计　　　　　　　　　　2005白金创意　获铜奖　郭凯/导师：翁炳峰

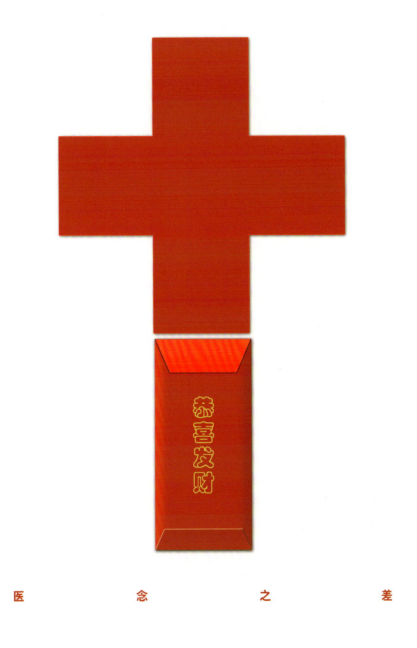

医　　念　　之　　差

医念之差 _ 招贴设计　　　　　　　　2005白金创意　获铜奖　陈学兴/导师：翁炳峰

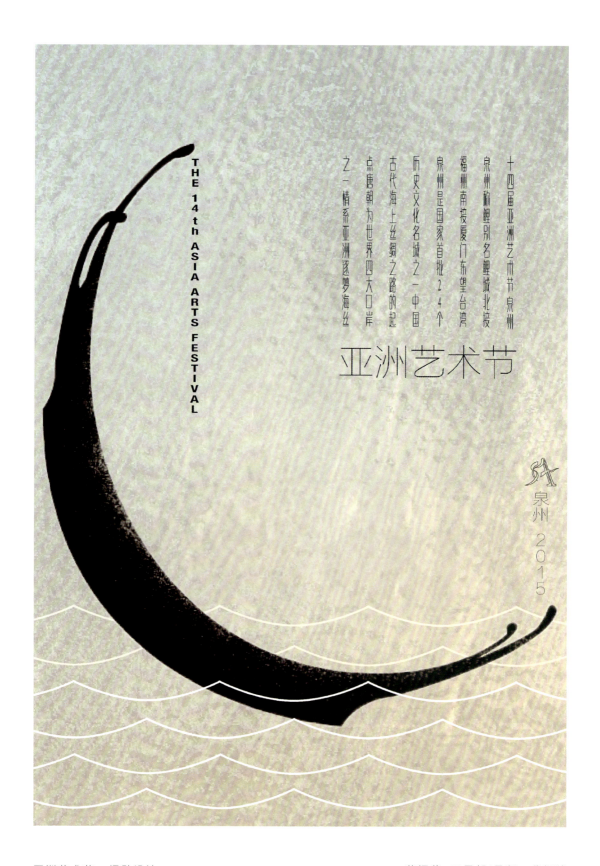

亚洲艺术节 _ 招贴设计　　　　　获铜奖　王星都/导师：翁炳峰

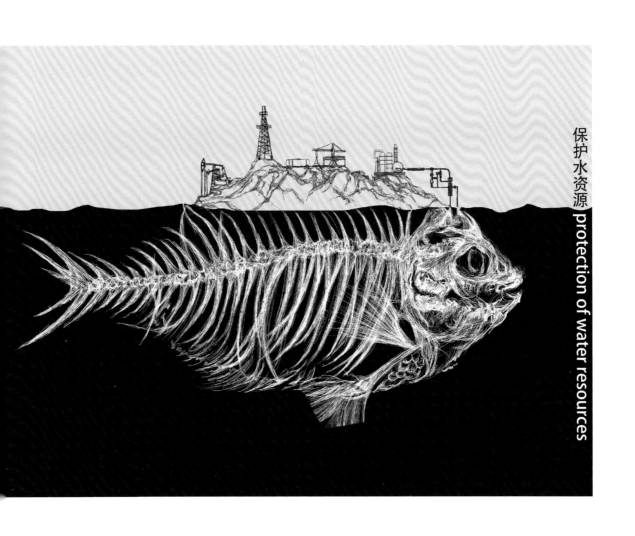

保护水资源 _ 招贴设计　　　　　　　　2015"中国之星" 获铜奖　谭玉琳/导师：翁炳峰

党代会 _ 招贴系列设计　　　　　2018省宣等四部委　获二等奖　马丽升/导师：翁炳峰

肆

产品、包装设计

　　产品、包装设计是一个集艺术、文化、历史、工程、材料、经济等各学科知识的综合产物。

　　产品设计主要考虑产品与人之间的关系，实现产品人机功能和人文美学品质的要求。包括人机工程、外观造型等，并负责选择技术种类、产品内部各技术单元、产品与自然环境、产品技术与生产工艺间的关系。

　　产品设计过程：概念开发和产品规划阶段、详细设计阶段、小规模生产阶段、增量生产阶段。

　　包装设计主要解决商品在流通过程中更好地保护商品，并促进商品的销售。其主要包括容器造型设计、包装结构设计以及装潢设计。

　　包装设计过程：市场调研分析、合理定位、设计草图（与客户沟通、结构、装潢形成、印刷工艺等），确立具体详尽的设计方案。

法国LODLA品牌香水 _包装设计 入选《中国设计年鉴第十卷》

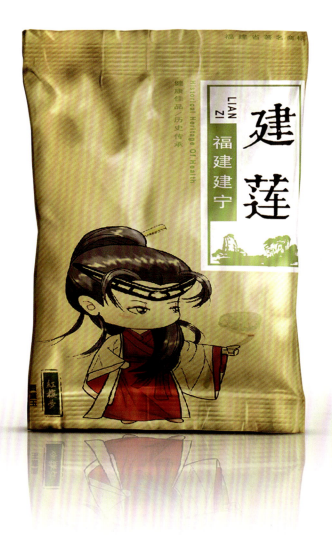
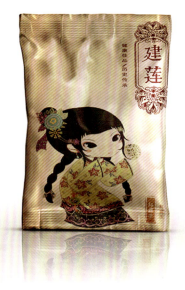

建莲是福建省建宁县的地方传统名产。历史上建莲被誉为"莲中极品"。《红楼梦》第10回和第52回关于"建莲"亦有记叙,被古代宫廷府第贵人喜爱。建莲系列包装设计以《红楼梦》的故事情节为背景,主人公形象结合当下流行的卡通视觉造型,随故事剧情,娓娓道来。

建莲品牌莲子 _ 包装设计

入选《中国设计年鉴第十卷》

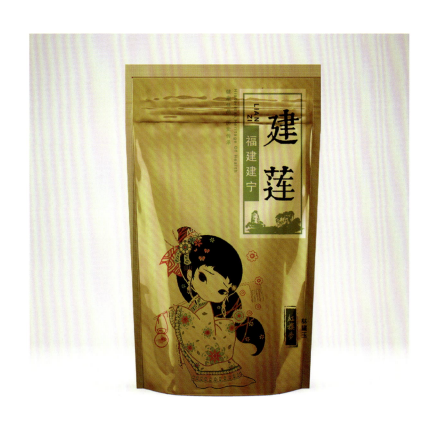

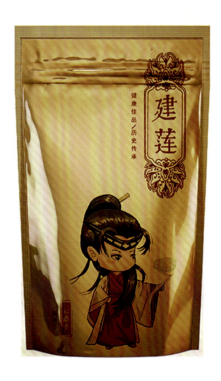

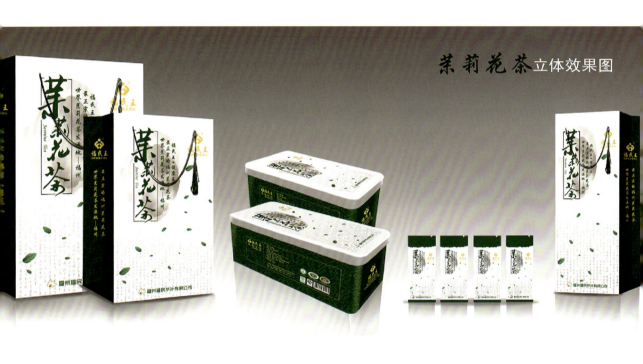

福州"福民王"品牌茉莉花茶 _ 包装设计

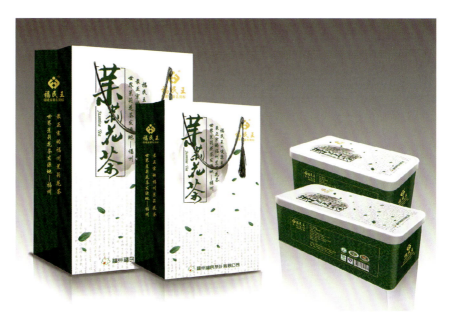
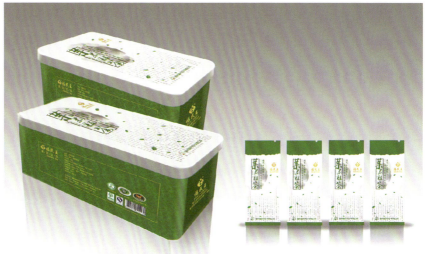

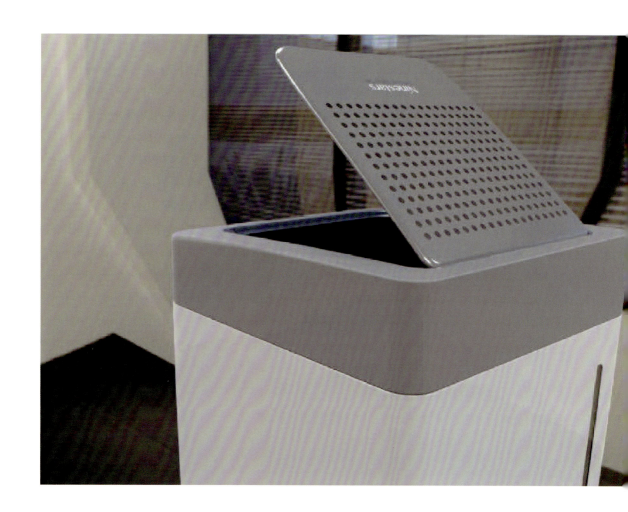

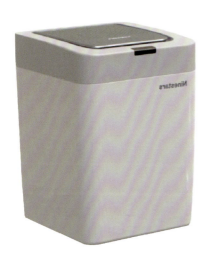

"纳仕达"品牌垃圾桶造型 _ 产品设计

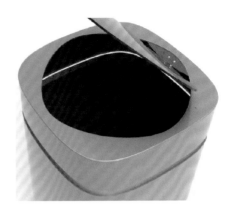
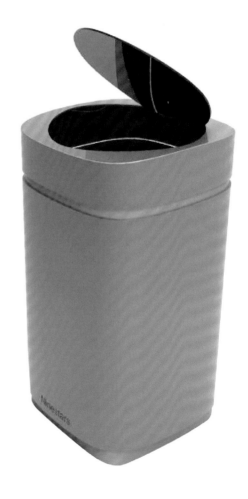

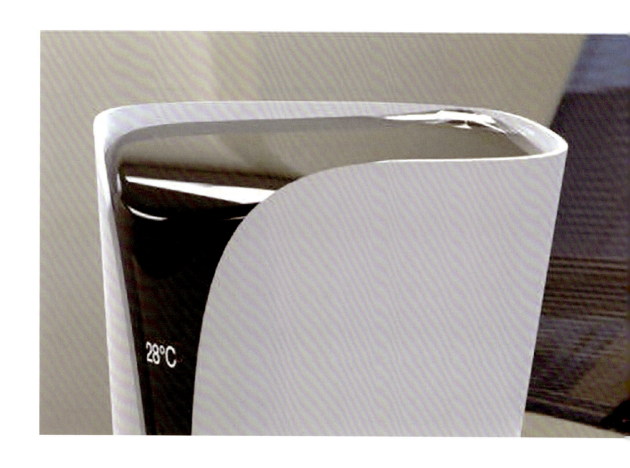

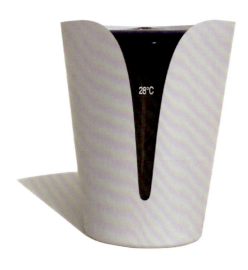

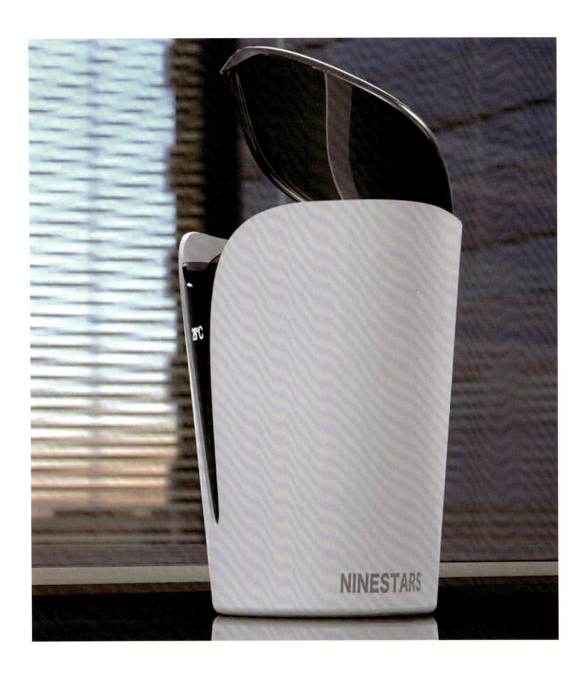

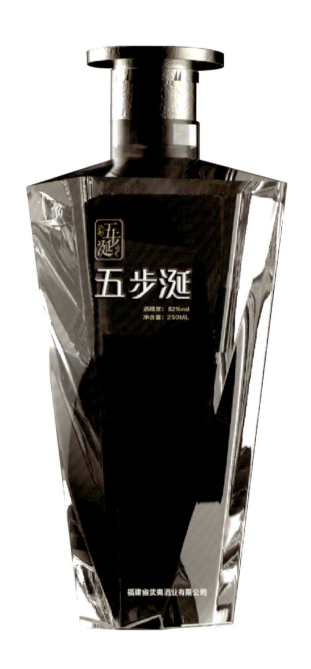

"五步涎"品牌白酒 _ 产品、包装设计

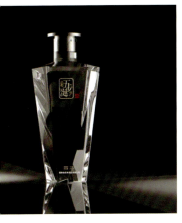
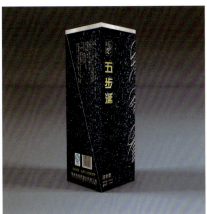

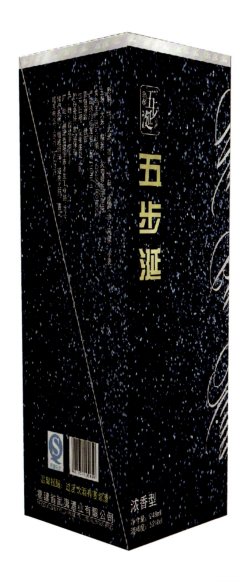

"五步涎"原为武夷王酒。闽越王城始建于公元前202年，系闽越王无诸受封于汉高祖刘邦后营建的一座王城。酒容器造型设计以闽越王剑为原型，提取其干练的刀锋、刀柄、折线元素，表现白酒力度之美。酒瓶的玻璃光度达到水晶级。外包装以深蓝色星空为背景，给人以久远、浩瀚的历史时空感。

"青青野山"品牌雾化器 _ 产品、包装设计

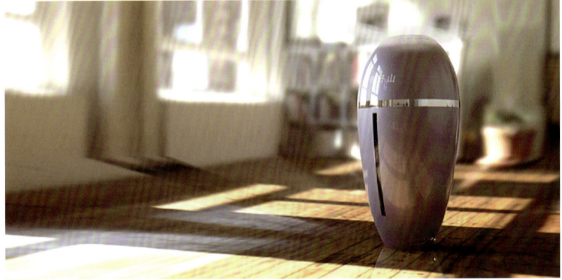

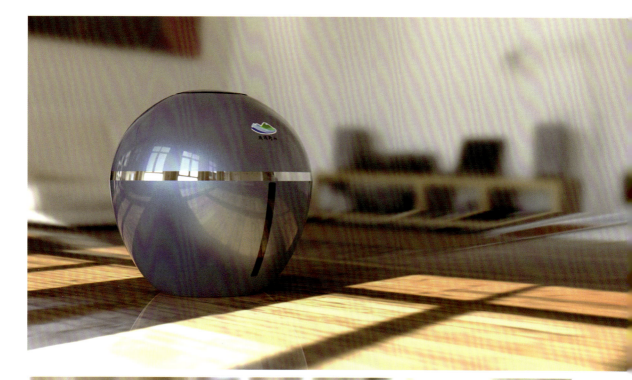
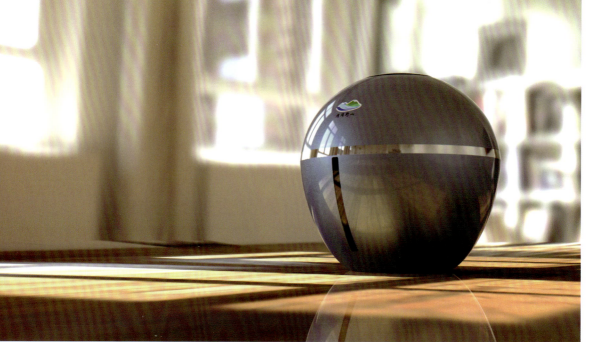

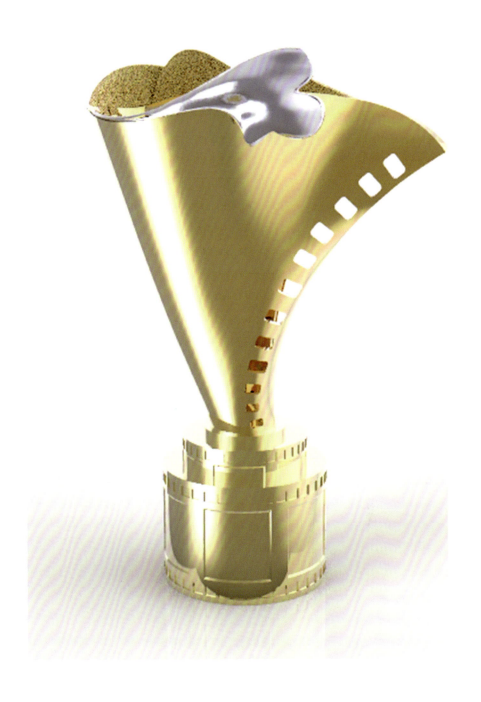

第二届丝绸之路电影节奖杯 _ 产品设计　　　　　　　　　　谭玉琳、翁宜汐/导师：翁炳峰

消防"119"勋章 _ 产品设计

119勋章 特级

119勋章 二级

119勋章 三级

119勋章 一级

《图形语言》_ 书籍装帧

《图形创意》_ 书籍装帧

《凤求凰》CD专辑 _ 装帧设计　　　　　　　　　　　2017全国舞台艺术重点创作曲目

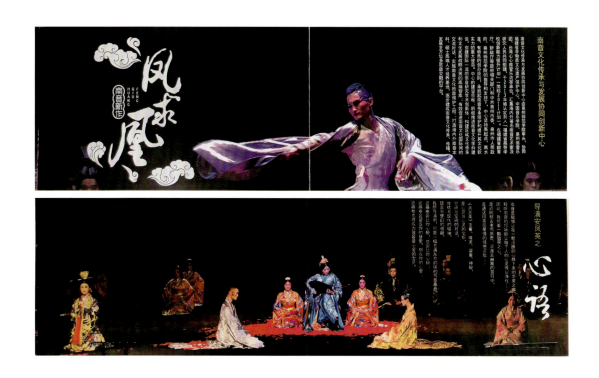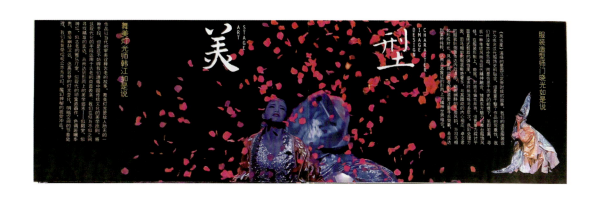

吴玉辉同志的长篇小说《守护》是一部以文学形式反映科学发展这一重大题材的佳作。小说以细腻而敏锐的笔触，展示了在推进生态文明建设和县域经济发展过程中，各种理念的碰撞、利益的冲突、势力的较量；揭示了基层干部践行科学发展观遇到的现实阻力，对当前出现的腐败新招术和所谓的"潜规则"给予无情的揭露。小说成功地塑造了凌峰、杜子腾、秦颐等一批新时代基层干部执政为民，矢志不渝地守护心中的信念，守护绿色家园，守护一方百姓利益的感人形象，勾勒了一幅当代基层社会生活的画卷。

小说作者担任过县委书记，熟悉基层生活。由曾经的县委书记写县委书记的故事，是这部作品的亮点。作者充分运用电影、电视蒙太奇的连接手法，把自己的生活积累、理性思考艺术地融入小说创作当中，视角独特，语言朴实、鲜活，故事情节波澜起伏、扣人心弦，具有很强的原创性和艺术感染力。这在当前文坛是难能可贵的。

中国作家协会副主席
长篇小说《国家干部》作者　张平

中国作家协会副主席 张平 推荐

《守护》是一部以文学形式反映科学发展这一重大题材的佳作。
由曾经的县委书记写县委书记的故事，是这部作品的亮点。
小说视角独特，故事情节波澜起伏、扣人心弦，具有很强的原创性和艺术感染力。
这在当前文坛是难能可贵的。

《守护》文学 _ 书籍装帧

吴玉辉 著

吴玉辉

福建省东山岛人，毕业于福建师范大学，经济学硕士。当过回乡知青。大学毕业后在漳州市委宣传部从事宣传理论工作，期间到乡镇参加过扶贫工作。曾担任漳州市政府秘书长、长泰县委书记、漳州市委常委、宣传部长、漳州市委副书记。

2002年夏，作为福建省第二批援疆干部领队，来到了天山北坡的昌吉回族自治州任州委副书记，在新疆这方热土上，学习、工作、生活了整整三年。此后担任福建省委宣传部副部长、省委文明办主任。现任福建省委党校常务副校长、福建省社会科学界联合会副主席。

中国作家协会副主席 张平 推荐

《守护》是一部以文学形式反映科学发展这一重大题材的佳作。由曾经的县委书记写县委书记的故事，是这部作品的亮点。小说视角独特，故事情节波澜起伏、扣人心弦，具有很强的原创性和艺术感染力。这在当前文坛是难能可贵的。

福建人民出版社

《日本清乐研究》音乐史 _ 书籍装帧

《福建师范大学学报》期刊 _ 封面设计

《美术与设计作品集》_ 书籍装帧　　　　苏金勇/导师：翁炳峰

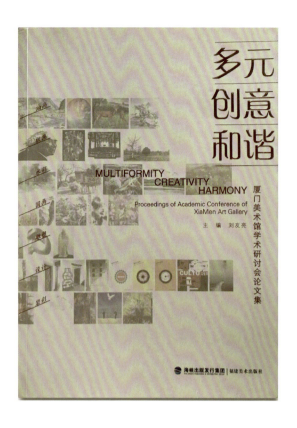

《多元 创意 和谐》_ 装帧设计

《台魅》MD _ 装帧设计　　　　　杨静、赵雯靖/导师：翁炳峰

伍

综合设计

　　它是一门涵盖若干专业的学科,其特点是能独立承担针对复杂学科、新兴文学、交叉学科、边缘学科的研究任务,打破现有专业设计隔阂,是综合类设计的需要。设计者要有多元的学术知识结构、宽广的学术事业、动态的活性思维、较高的理论与艺术素养和系统思考,善于发现问题、解决问题的跨专业综合能力。对多门类、多学科能融会贯通综合设计。

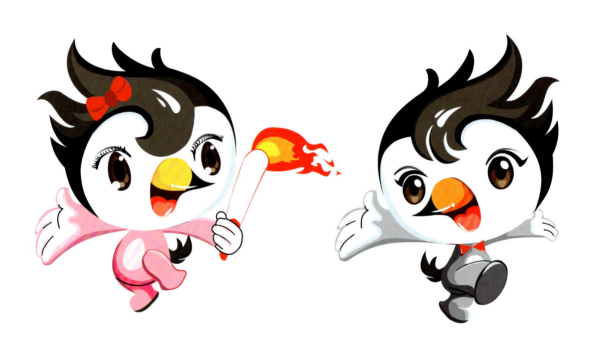

全国第一届青年运动会"中华燕鸥"_吉祥物设计　　　　获铜奖　汤博云/导师：翁炳峰

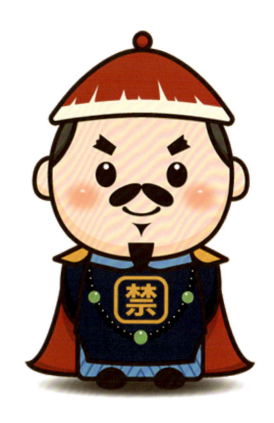

福建禁毒"阿抚"_吉祥物设计

林杉/导师：翁炳峰

福建禁毒"则哥"_ 吉祥物设计 马丽升/导师：翁炳峰

福州妇女活动中心"闽闽"_吉祥物设计 冯丹/导师：翁炳峰

福建协和医院"宝宝"_吉祥物设计　　　　　　　　　　　　　15级研究生设计团队/导师：翁炳峰

福建省财政厅《支农、惠农政策》_ 插画设计

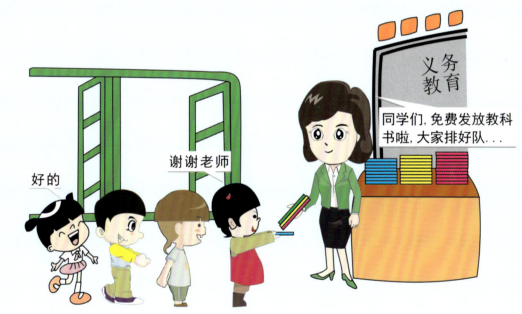

《0到3岁儿童育智家长手册》_ 插画设计　　　　　　　　　　　　　研究生设计团队/导师：翁炳峰

闽侯县《拆迁政策宣传》_ 插画设计

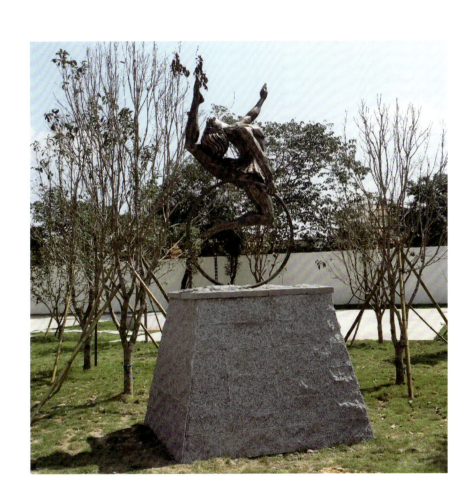

福建船舶学校运动场 _ 雕塑设计

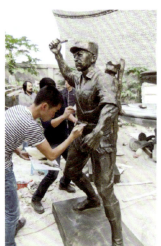
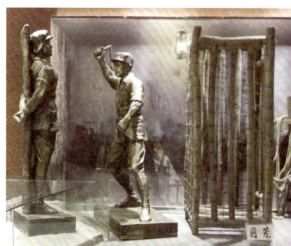

赤石暴动纪念馆 _ 雕塑设计

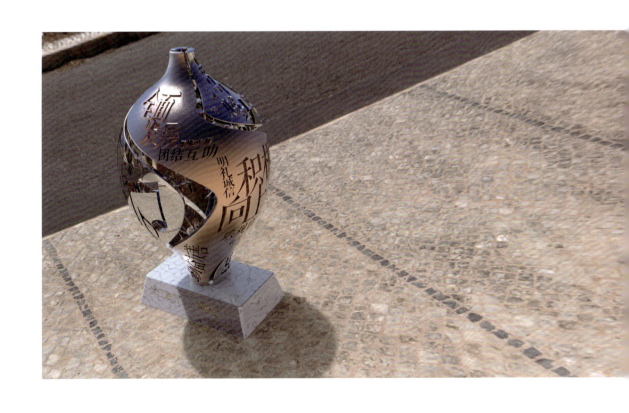

福清滨江小学"三声"文化 _ 雕塑设计

翁炳峰/翁宜汐

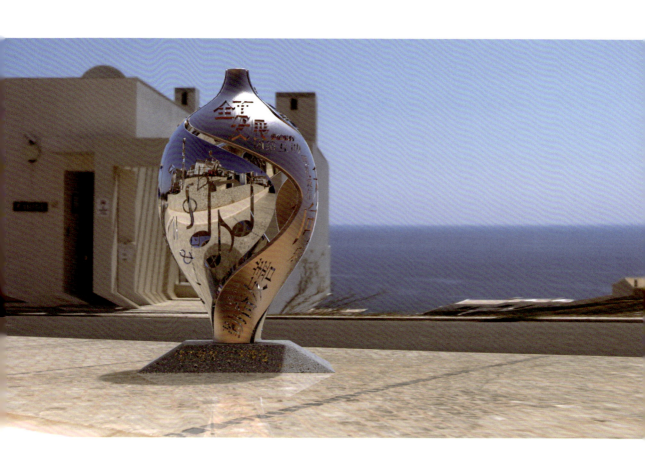

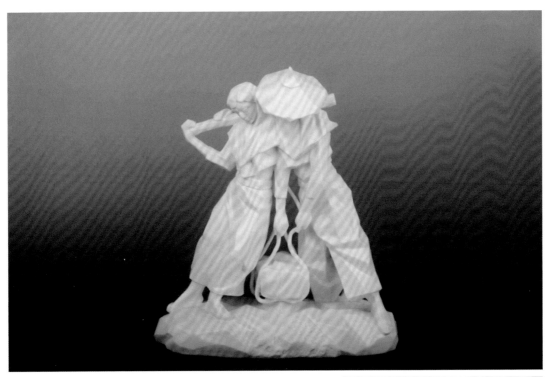

《磐石》_ 雕塑设计　　2018全国第五届大学生艺术节三等奖　林毅/导师：翁炳峰

南平延平小学 _ 壁画设计

福建鲤鱼洲国宾馆 _ 壁画设计

郭静扬/导师：翁炳峰

后记

 光阴荏苒,短短三十余年。经历了20世纪80年代初的改革开放,设计由实用美术到工艺美术再到艺术设计,设计的概念在转变。鲜活的例子也就从著名的相声演员马季的"中央人民广播电台'宇宙牌'香烟"的吆喝广告到如今微信、互联网电商的铺天盖地。科技与设计在改变人们生活方式的同时,也在更新代迭设计内延与外延的概念。

 在这种混沌索导下,"苦恋"般地追求"设计服务于经济",整日游离于设计师、教师、经营者等无序梦幻般身份之中,寻找自我存在的价值。在市场竞争中体验感悟、观念、知识、规则、市场竞争的残酷现实。饱览失败与成功,探索属于真正面向设计的教学与实践。略感自慰的是《见山集》满满浸润着自己对设计真诚的努力。

 一部书的出版,总意外地让自己收获颇多没齿难忘的记忆——福建师范大学美术学院慷慨地予以资助;化学工业出版社在接纳书稿时的干脆与宽容。感谢国务院学位委员会美术学科评议组成员,南京师范大学美术学院院长、教授、博士生导师刘赦先生,给本书的题字。感谢国务院学位委员会设计学科评议组成员南京艺术学院教授、博士生导师李立新先生的评论文章,尤其是在本书完成过程中共同奋斗的翁炳峰2012~2018级研究生。

 最后感谢我的家人,都以"沉默的力量"不断充实又激励着我,内心一如平静,追寻希望。

<div style="text-align:right">

翁炳峰
于榕城旗山景园
2018年7月

</div>